*Michaelis über den Dächern der westlichen Altstadt. Im Hintergrund der
mpf des Kalkberges*

bildet den monumentalen Abschluss der Platzwand des erst seit 1792
bestandenen Kirchhofes. Den dritten, auf Fernwirkung konzipierten
nt bildet die barocke Turmhaube, die den weitgehend ungegliederten
rbau der unvollendeten Turmanalage abschließt (H 79,00 m). Auf der
seite hat sich neben der sog. Abtskapelle nur der westliche Abteiflügel
ten, an den im Norden einst der Küchentrakt und im Osten das Schlaf-
anschlossen, von dem sich nach den Ausgrabungen von 1978/79 nur
ellerfragment erhalten hat.

r **Innenraum** der Staffelhalle formt einen Quader, in den der ange-
ne Hochchor wie von Osten hineingeschoben erscheint. Konstruktiv
n die zehn schlank aufragenden Trommelpfeiler in Verbindung mit pfei-
eiten Scheidbögen und oberhalb der Gewölbe aufsitzenden Sargwän-
zwei parallelgeführte Arkadenreihen in der Tradition des Verdener

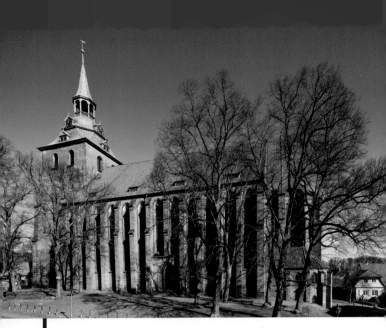

Gesamtansicht von Süden mit ehem. Kirchhof

Doms. Das kreuzrippengewölbte, leicht überhöhte Mittelschiff (H 21,3
begleiten in der Breite halbierte Seitenschiffe. Sie erhalten ihren Raur
schluss oberhalb einer durch Spitzbogennischen geglíederten niedrigen
ckelzone dank ebenso paarig angeordneter dreibahniger Lanzettfenster
die Wand bis auf die konstruktiv notwendigen Flächen auflösen. Ermög
wird dies durch fünfteilige Rippengewölbe wie sie um 1240 an den Se
schiffen des Magdeburger Domes und später mehrfach im Lüneburgisc
erscheinen. Wie in den übrigen Lüneburger Bauten sind die Gewölbekap
kuppelähnlich überhöht, während die Birnstabdienste ursprünglich bis
den Boden herabgeführt waren. Der Raumeindruck wird so wesentlich d
die lichtdurchflutete Glashausarchitektur bestimmt. Unterstützt wird
durch hell abgesetzte Nischenspiegel und Gewölbeflächen sowie die m
alterliche, 1970 teilrekonstruierte und 2005 erneuerte blassrote Wanc
sung, bei der man auf das ursprüngliche Fugennetz verzichtet hat.

Klostergeschichte

Äbte des St. Michaelisklosters dienten im 12. und 15. Jh. als Berater deut-
r Kaiser, waren Vertraute Heinrichs des Löwen, im 14. Jh. päpstliche Pro-
ren der Zisterzienserklöster in der Diözese, Kaplane der Herzöge von
nschweig und Lüneburg sowie Generalvikare des Bischofs von Verden.
h v. Barvelde († 1419) war mit dem Brügger Kanonikus Georg van der
e bekannt, den Jan van Eyck mit der berühmten Madonna malte. Bolde-
von Wenden bekleidete 1435–1441 in Doppelfunktion das Amt des Mi-
lisabtes und des Bremer Erzbischofs. Und Eberhard v. Holle, 1555–1586
ter Abt lutherischen Bekenntnisses, wurde 1561 Bischof von Lübeck und
Adminstrator von Verden. Als vornehmster Landstand im Fürstentum
g den Äbten der Vorsitz im Landtag. Ihrer herausgehobenen Stellung
rechend bestätigte ihnen 1205 Papst Innozenz III. das Recht, die Pontifi-
n zu tragen. Die enge politische Verflechtung des Klosters mit den Inte-
n der Landesherren zeigte sich auch darin, dass sich das Kapitel über-
end aus Mitgliedern der regionalen Adelsfamilien zusammensetzte.
wurde die Anzahl der Kapitelherren auf 24 und 1350 auf nurmehr 18
ränkt. Bis 1270 waren sie Pröpste im 1172 gegründeten Benediktinerin-
loster Lüne.

s Michaeliskloster besaß 19 eingegliederte Kirchen und Kapellen und
348 einen eigenen Gerichtsbezirk. Die seit dem 10. Jh. bestehende **Klos-
hule** wurde durch eine externe Schule ergänzt, die als Geschenk von
g Otto 1340 an das Kloster gelangte und als **Michaelisschule** dem
er bis 1406 das örtliche Schulmonopol sicherte. Bereits in den 1370er
n zeitweilig verpachtet und 1565 nach protestantischen Grundsätzen
organisiert bestand sie bis 1819. Die Michaelisschüler, unter ihnen von
bis 1702 als Stipendiat auch **Johann Sebastian Bach**, hatten als Chor-
er wesentlichen Anteil an der Gestaltung der Gottesdienste und der
enmusikalischen Entwicklung Lüneburgs. Bereits vor 1174 bestand
r der Kontrolle des Abtes das zum Kloster gehörende **Benedikthospital**.
Standort wurde erst 1787 vom Südende der Techt an den gegenüberlie-
en Platz verlegt, wo sich zuvor der Bauhof des Klosters befunden hatte.
orf Grünhagen entstanden seit 1425 eine große viertürmige **Wasser-**
als Rückzugsort der Äbte und des Konvents besonders in Pestzeiten

(Abbruch ab 1689). Die wirtschaftliche Basis des Klosters bestand in au
dehntem Grundbesitz in der Region und den Einkünften aus der Lünebu
Saline, deren größter Anteilseigner das Michaeliskloster war. Hinzu ka
mehrere Wirtschafts- und zwei Ziegelhöfe, vier Mühlen sowie umfangre
Hausbesitz innerhalb der Stadt.

Das Kalkberg-Kloster

Oberhalb einer Siedlungszelle ließ Markgraf Hermann Billung († 973)
Gipsmassiv des sog. Kalkbergs um 950 mit einer strategisch günstig ge
nen Höhenburg befestigen. Sie war militärisch-administrativer Mittelp
des billungischen Herrschaftsgebietes an der nördlichen Reichsgrenze
Ausgangsort der Kolonialisierung des slawischen Siedlungsraumes östli
der Elbe. Bis zum Sturz ihres welfischen Nachfolgers, Heinrichs des Lö
war die Lüneburg nicht nur Residenz bedeutender Dynastien, sondern
ein Zentrum eines der großen Herzogtümer des Deutschen Reiches. In
bindung mit seiner Burg hatte Hermann Billung auch ein Eigenkloste
gründet. In einer 956 in Magdeburg ausgestellten Urkunde König Ottos
der er dem Kloster den Salzzoll in *Luniburc* übertrug, werden nicht nur d
line, die in der Folge das Rückgrat der städtischen Entwicklung bildete,
dern auch die spätere Stadt Lüneburg und das Michaeliskloster erstma
wähnt. Erst um 974 als Hermanns Sohn, Herzog Bernhard I. († 1011), mi
dricus einen Benediktiner aus St. Pantaleon in Köln zum ersten de
Michaelisäbte beruft, ist die Zugehörigkeit des Konvents zum Benedikt
orden gesichert. Von Anbeginn durch die Stifterfamilie, Päpste, Herz
deutsche Könige und Kaiser gefördert, wurde und blieb St. Michaelis bi
Reformation das bedeutendstes Kloster in der Stadt und im Fürstentum
neburg. Es war bis 1471 und damit mehr als 500 Jahre Hauskloster und C
lege der billungischen Landesherren und ihrer welfischen Nachfolger
diente dem Totengedächtnis dieser Geschlechter.

Das Kloster in der Stadt

Einen wesentlichen Einschnitt für die Entwicklung des Klosters bede
der Lüneburger Erbfolgekrieg (1369–1388), in dessen Verlauf Herzog
nus II. († 1373) Burg und Kloster zur Zwingburg gegen die Stadt ausb
Im Winter 1371 im Handstreich von den Lüneburgern eingenommen,

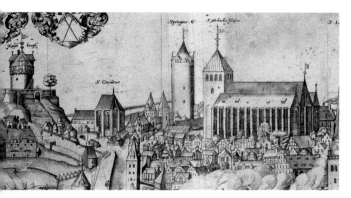

...eburg von Süden, Daniel Frese, 1610, Ausschnitt. Kalkberg mit Befestigung ...67), St. Cyriakus, St. Michaelis IV vor den Baumaßnahmen des 18. Jh.

...Burg und Kloster abgebrochen und die Welfenherzöge damit für rund ...ahre aus der Stadt vertrieben. Die Klostergebäude wurden 1376–1434 ...1388 bezogene Neubauten innerhalb der Stadtmauern ersetzt, die auf ...im Erbfolgekrieg zerstörten Fläche der Altstadt entstanden. Ab 1406 ...und nach ummauert, wurde die Anlage bis zum Ende des 18. Jahrhun- ...in mehreren Schritten nach Westen und Norden vergrößert und immer ...er um neue Zweckbauten ergänzt. Als Ausgleich für die Verluste auf ...Kalkberg ist auch die Übertragung der Pfarrkirche St. Cyriakus 1373 an ...enediktiner von St. Michaelis zu verstehen (abgebr. 1639/40).

...formbestrebungen hat sich das Kloster, das nicht zuletzt ein Versor- ...sinstitut des Landadels war, mehrfach erfolgreich widersetzen können. ...og Ernst der Bekenner vermochte es zwar 1530/32 die Reformation ...nzusetzen. Dem Konvent gelang es aber, die angestrebte Auflösung ab- ...nden, indem er sich die besondere Form eines ev. Männerstiftes gab. ...der Versuch Tillys, das Kloster 1629 zu rekatholisieren, misslang. Die ver- ...enden Auswirkungen des Dreißigjährigen Krieges bei gleichzeitigem Er- ...en des Landesherrn, aber auch die durch die Kapitularen selbst in Frage ...llte Klosterverfassung führten dazu, dass der Konvent nach mehr als ...ährigem Bestehen 1655 aufgelöst wurde. Das Amt des Abtes, der seit ...auch den Titel eines Landschaftsdirektors führte, blieb formal bestehen.

Die Klostereinkünfte wurden zur Gründung der späteren **Ritterakad**verwendet, die zur Vorbereitung des Lüneburger Landadels auf den Ve**r**tungs- und Militärdienst diente. 1711–1716 wurden der baufällige Nord-Ostflügel der ehem. Klausur durch barocke, nach Plänen des hannovers**c**Hofmaurermeisters Crotogino errichtete Neubauten ersetzt. Sie waren so baufällig, dass sie abgetragen wurden, während der als Wohnung Abtes erbaute Westflügel, 1767 zu einer schlossähnlichen Dreiflügelan**l**erweitert, bis heute als Landratsamt erhalten ist. Nachdem Kloster und R**i**akademie per Gesetz vom 6. August 1850 aufgelöst worden waren, wu**r**deren Vermögen und Verpflichtungen an den Hannoverschen Klosterf**onds**überwiesen, der seit 1818 von der Klosterkammer Hannover verwaltet Während die meisten der verbliebenen Klostergebäude an staatliche In**sti**tionen veräußert wurden, blieb die Kirche Eigentum des Klosterfonds, de**r**heute beträchtliche Mittel für ihren Erhalt einsetzt.

Baugeschichte

Ist für den um 950 von Hermann Billung auf einem Plateau des Kalkbe**rg**gegründeten ottonischen Bau von **St. Michaelis I** nur bekannt, dass e**r**reits über eine Krypta verfügte, lässt sich für den 1055 geweihten Nachf**o****St. Michaelis II**, ein aus Gipsgestein errichteter romanischer Steinba**u**nehmen. Unter dessen Chor lag die 1048 geweihte Krypta. Die herzog**l**Grablege war wie bei den Nachfolgebauten inmitten des Langhauses a**n**ordnet. Vor 1280 befanden sich die Klosteranlagen in so desolatem Zus**t**dass ein Neubau nötig wurde. Auch dieser, der heutigen Kirche wohl be**r**ähnelnde Bau von **St. Michaelis III** schloss eine Krypta ein und konnte seiner Oberkirche 1305 geweiht werden.

Die **Gesamtplanung** der innerhalb der Stadtmauern neu errichteten gotischen Klosteranlage geht auf den Baumeister **Hinrik Bremer** († 138**5**rück, der bereits seit 1373 in Diensten des Klosters stand und gleichzei**t**Wismar von 1376–1385 den Bau der Pfarrkirche St. Nikolai projektierte **drei Hauptbauphasen** von St. Michaelis sind mit mehrfachen Planwec**h**verbunden. So sind die beiden Nebenkrypten mit den über ihnen ang**eord**neten Kapellen erst nach Baubeginn der 1376–1390 ausführten Chora**n**und des östlichen Langhausjoches in die Planung aufgenommen wo**rden**

Veihe von 1379 hat sich also zunächst allein auf die mittlere dreischiffige
nkrypta bezogen. Erst 1409–1418 nahm man die Errichtung der verblei-
den drei Langhausjoche in Angriff. Ihnen wurde nach abermals veränder-
Bauplan die zweigeschossige, nach der Nutzung ihres Obergeschosses
Abtskapelle angefügt. Und erst 1430–1434 konnte der Gesamtbau mit
nvollendet liegengebliebener Turmanlage provisorisch abgeschlossen
en. Vorgesehen war eine monumentale, vorbildlose **Westanlage**, bei
ich ein Umgang in Fortsetzung der Seitenschiffe um den allein ausge-
en Vierpfeilerturm legen sollte. Mit der zeittypischen Durchdringung
tioneller und innovativer Architekturmotive verband sich die Absicht,
h erkennbare Zitate an die Bautradition der zerstörten Vorgänger auf
Kalkberg anzuknüpfen, diese aber auch weiterzuentwickeln und zu
höhen und so die politische Niederlage von 1371 zu überwinden.

fgreifende Veränderungen erfährt der **Kirchenbau im 18. Jahrhun-**
zunächst als es notwendig wird, die schlecht unterhaltenen Dächer zu
zten. An die Stelle dreier, jedes Kirchenschiff einzeln überdeckender
balkendächer tritt 1751 ein monumentales, technisch anspruchsvoll nun
drei Schiffe überspannendes Satteldach. 1764–1767 folgt das im 15. Jh.
otdach errichtete Zeltdach des Turmes mitsamt dem darunterliegenden
erwerk des Glockengeschosses, das durch das heutige Barockgeschoss
velscher Haube ersetzt werden muss. An der Südfassade der Kirche hat
1796/97 sechs, 1405–1511 entstandene Seitenkapellen und auch die
vor 1420 ergänzte Vorhalle, den *Schuddemantel*, abgebrochen. Bis 1791
der südliche Kirchhof mit zahlreichen Wohnhäusern und seit 1563 mit
Fachwerkneubau der Michaelisschule besetzt.

e massive **Bauverformungen** v. a. an der Nordseite der Kirche sind seit
16. Jh. belegt. Obwohl die geologischen Ursachen der Senkungserschei-
gen unter dem Gebäude nicht zu beseitigen waren, hat man bereits
/16 aufwendige Sicherungsmaßnahmen an Fundamenten und Strebe-
ern sowie eine ergänzende Verankerung des Innenraums und die Erneue-
großer Teile der Außenhaut veranlasst. Nachdem es bereits im 17. Jh.
rendig war, die Kirchengewölbe mit Ankern und Hunderten von Eisenkei-
u sichern, mussten 1954/55 sämtliche Seitenschiffsgewölbe ersetzt wer-
Nach den erneuten Gewölbesanierungen der Jahre 1999–2005 hofft
den Bestand des Gebäudes für die nähere Zukunft gesichert zu haben.

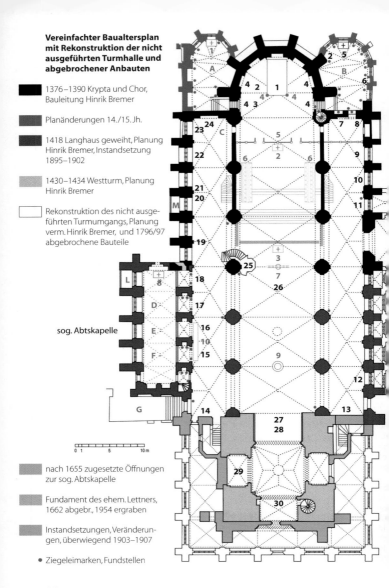

Vereinfachter Baualtersplan mit Rekonstruktion der nicht ausgeführten Turmhalle und abgebrochener Anbauten

- 1376–1390 Krypta und Chor, Bauleitung Hinrik Bremer
- Planänderungen 14./15. Jh.
- 1418 Langhaus geweiht, Planung Hinrik Bremer, Instandsetzung 1895–1902
- 1430–1434 Westturm, Planung Hinrik Bremer
- Rekonstruktion des nicht ausgeführten Turmumgangs, Planung verm. Hinrik Bremer, und 1796/97 abgebrochene Bauteile

sog. Abtskapelle

0 1 5 10 m

- nach 1655 zugesetzte Öffnungen zur sog. Abtskapelle
- Fundament des ehem. Lettners, 1662 abgebr., 1954 ergraben
- Instandsetzungen, Veränderungen, überwiegend 1903–1907
- • Ziegeleimarken, Fundstellen

10

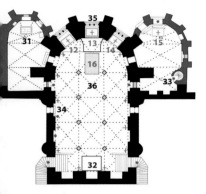

Ausstattung

Trotz ständiger Veränderungen war der Kirchenraum bis zum Ende
18. Jh. von seiner spätmittelalterlich Konzeption geprägt. Das gedank
Programm war dabei auf die Repräsentation des Salomonischen Tempe
Verbindung mit der dynastischen Memoria des Welfenhauses gerichtet
räumlich auf den Hochchor mit den beiden westlich angrenzenden L
hausjochen konzentriert. Hierzu hat man aus den Vorgängerbauten g
tete Stücke mit neuen Elementen gezielt zusammengeführt, um ein h
rangiges Ausstattungsensemble zu schaffen. Angelehnt an die Konze
des welfischen Gedächtniskultes im Vorgängerbau und im St. Blasiu
(dem Dom) in Braunschweig ordnete man in Lüneburg in der Ost-V
Achse den Hochaltar mit Reliquienschrein und den Marienaltar im h
Chor, den Lettner und die vom Kalkbergkloster translozierte herzog
Grablege in den westlich anschließenden Mittelschiffsjochen an. Zusä
waren auf der bedeutenden Mittelachse der Kirche das Himmelsloch im
wölbe, die Taufe und der ambitionierte Turmkomplex positioniert, der
bis 1705 weit zum Mittelschiff öffnete. Vertikal mit der Goldenen Tafel
knüpft war zudem die unmittelbar unterhalb gelegene herzogliche Grak
vor dem Marienaltar der Hauptkrypta, so dass ein vielschichtiges sakrale
deutungsgefüge entstand.

Der um 1420 entstandene **Hochaltar [1]** als bedeutendstes Ausstattu
stück dieses Ensembles war ein monumentaler Wandelaltar mit doppe
Flügeln, dessen Schrein die Goldene Tafel aufnahm, eine massivgolden
Edel- und Halbedelsteinen besetzte Treibarbeit, der der gesamte Altar se
Namen verdankte. Das Zentrum der Relieftafel mit einer von Aposteln
kierten Maiestas Domini hatte im 12. Jh. als Altaraufsatz gedient und w
seiner Zweitverwendung nach 1432 durch Randleisten ergänzt worden
Tafel war von 22 Fächern eingefasst, die den einst 88 Objekte umfasser
Reliquienschatz des Klosters aufnahmen, der, vergleichbar mit dem
fenschatz, zu den bedeutendsten mittelalterlichen Kirchenschätzen N
deutschlands zählte. Die Außenflügel des Retabels zeigten in der Werk
ansicht die Kreuzigung und in Gegenüberstellung die Aufrichtung der E
nen Schlange. Bei geöffneten Außenflügeln wurde ein Bilderzyklus sich
der in 36 Szenen das Leben Christi und Mariens schildert. Die zweite, n

12 hellblaue Schrift: verloren gegangene Ausstat

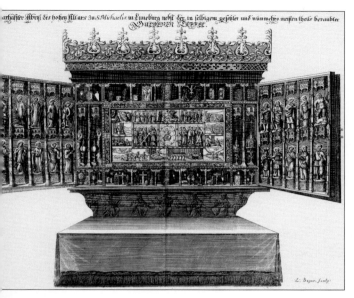

...ekonstruktion der Goldenen Tafel vor dem Raub von 1698,
...upferstich um 1707

...en Feiertagen vorgenommene Wandlung präsentierte den Reliquien-
...atz, gerahmt von den Innenseiten der Innenflügel mit 20 vergoldeten Ei-
...nholzstatuetten von Heiligen in zwei Registern. 1644 erstmals Ziel eines
...ostahls, wurde die Goldene Tafel 1698 zum Opfer des berühmtesten Kir-
...nraubes der deutschen Kriminalgeschichte, durch den die goldene Mit-
...afel selbst und große Teile ihres Schatzes vernichtet wurden. Der Altar
...de 1791 vom Hochchor entfernt und dem Museum der Ritterakademie
...rwiesen. Nach dessen Auflösung ging das Schreingehäuse bis auf ge-
...e Fragmente verloren, während wenige Einzelteile von Schatz und Altar
...Museum Lüneburg gelangten. Die meisten der übrigen Teile wurden
...1 nach Hannover überführt. Dort bewahrt heute das Museum August
...tner den überwiegenden Teil der verbliebenen 32 Einzelstücke des Reli-
...enschatzes. Die Altarflügel zählen heute als Hauptwerke der Internationa-

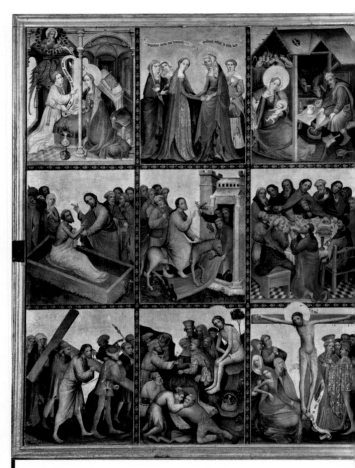

Goldene Tafel, Innenseite des linken Außenflügels, Tempera auf Holz, um 1420, Niedersächsisches Landesmuseum Hannover

Gotik zum wertvollsten Besitz des Landesmuseums Hannover und sind
ell Gegenstand eines breit angelegten interdisziplinären Forschungs-
ektes. Zeitlich und räumlich in engem Zusammenhang mit der Goldenen
l standen zwei lebensgroße sandsteinerne **Engel** [4], die die Cherubim
Salomonischen Tempels zitierten. Mit den sakramentalen Attributen der
ihnen gehaltenen Kelche assistierten sie gleichsam dem Abt, dem
Messfeier vor der Goldenen Tafel vorbehalten war. Zur Sicherung der
denen Tafel gehörte auch das wertvolle, bereits um 1200 entstandene
niedeeiserne **Gitter** [5]. Erhalten hat sich nur ein Fragment in Privat-
tz. Reste des zweireihigen, 1789 noch vorhandenen gotischen **Chorge-**
ls [6] waren noch 1860 auf den Emporen abgestellt. Der das anschlie-
de östliche Langhausjoch teilende Lettner war wahrscheinlich mit drei
ren verbunden. Der mit dem Altar *Maria sub Ambone* identische Trinita-
und Marienaltar (1405) befand sich in der Mitte, so dass wie im Stendaler
außer zwei flankierenden Durchgängen oberhalb des Altars eine Lett-
anzel angeordnet war.

er große siebenarmige **Messingleuchter** [7] besaß die beträchtliche
nnweite von 380 cm. In Aufbau, Typus und Funktion war er eng verwandt
dem Leuchter im Braunschweiger Dom. Wie dort wird er zunächst zwi-
n dem Lettneraltar und der herzoglichen Grabstätte im westlich an-
ießenden Mittelschiffsjoch angeordnet gewesen sein. Entstanden um
für den hochgotischen Vorgängerbau, wurde er auch in der neuen Kir-
zur Feier der Gedächtnistage der in der **Fürstengruft** [26] bestatteten Bil-
er und Welfen angezündet. Diese befindet sich inmitten des Langhauses
ist seit 1864 durch eine gusseiserne Inschriftplatte markiert. Über der
lege ließ Herzog Bernhard 1432 eine Tumba aus Eichenbohlen errichten.
eren Abdeckung verwendete man die aus dem Vorgängerbau stammen-
Messinggrabplatten von Herzog Otto dem Strengen († 1330) und seiner
rau Mechthild von Bayern († 1319), die 1833 durch Raub verlorengingen.
e Kielbogennischen der Wangen sind an den Schmalseiten je vier Wap-
und an den Längsseiten sechs männliche und sechs weibliche Figuren
estellt, die als Fürstenpaare zu interpretieren sind, zwischen ihnen Maria
der Erzengel Michael als deren Fürsprecher. Verbunden mit dem in die
unft vorgreifenden Wappenprogramm wurde der Anspruch auf eine sa-
legitimierte Herrschaftskontinuität der Welfen erhoben, die durch den

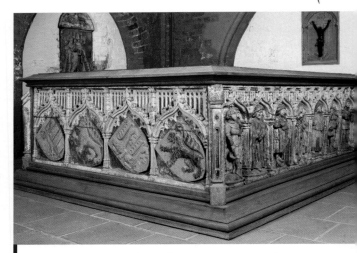

Denkmal der Fürstengruft, gestiftet 1432, Museum Lüneburg

Lüneburger Erbfolgekrieg unterbrochen worden war. Vereinfacht rekons
iert wird das Denkmal der Fürstengruft heute im Museum Lüneburg geze
Am Ende der Memorialachse setzte der um 1320/50 von einem Lünebu
Meister gegossene **Taufkessel** [9] mit 60 in ein Netz von Vierpässen ein
stellten Reliefs einen wichtigen Akzent im Westen des Langhauses.

Neben dem Hauptaltar befanden sich mindestens **17 weitere Altär**
der Oberkirche, von denen nichts erhalten ist. Ganz ähnlich verhält es
mit den zahlreichen einst in der Kirche aufgestellten Skulpturen. Auch ü
Standort und Aussehen des 1486 vom Sakristan für die Osterfeier vorbere
ten **Heiligen Grabes** ist nichts bekannt. Im Bild festgehalten ist die min
tens lebensgroße, vorreformatorische Holzskulptur des hl. Sebastian,
noch 1755 am heutigen Kanzelpfeiler montiert war. Verschiedene Skulptu
hat man bis 1879 im Turmobergeschoss verwahrt, so ein Cord Snitker zu
schriebenes Vesperbild (um 1460, Museum Lüneburg). Von einer einst 12
ligen **Passionsfolge** hat sich eine einzige Tafel erhalten (Museum Lüneb
und von einem **Benediktzyklus**, von dem 1791 noch 30 Tafeln vorhan

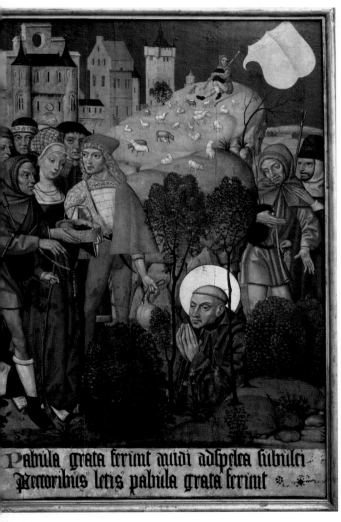

Pabula grata ferunt mundi adspecta subulci
Pictoribus letis pabula grata ferunt

Benediktzyklus, Städter und Hirten bringen Benedikt Speise und Trank,
Lüneburger Werkstatt um 1495, Niedersächsisches Landesmuseum Hannover

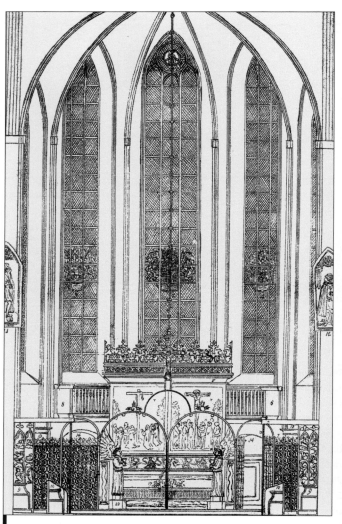

Blick in den Hochchor nach der Neuorganisation von 1662–1671, L. A. Gebhardi, Feder, 1798

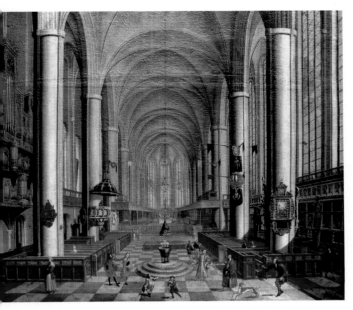

Innenraum des Kirchenraums mit der Ausstattungssituation um 1700
(Ausschnitt), Joachim Burmester, Museum Lüneburg

ren, hat man bis auf zwei alle beim Kirchenbau als Gerüstbretter ver-
ucht (Nds. Landesmuseum Hannover). Zuvor waren sie auf die Wände der
orseitenschiffe verteilt. Sie wurden 1495 bis nach 1500 von einer Lünebur-
Werkstatt mit der Absicht vorproduziert, sie im Nachhinein durch bürger-
e Stifter finanzieren zu lassen. Dass dies nur unvollständig gelang, legen
bei 16 Tafeln nicht ausgefüllten Wappenschilde nahe.

Unter dem Landhofmeister Statius Friedrich von Post wurde die Kirche
52–1671 einer umfassenden **Instandsetzung** unterzogen. Hierzu wurde
52 der gemauerte Lettner mitsamt den steinernen Chorschranken abge-
chen. Mit der Restaurierung der 12 hölzernen Lettner-Apostel (vor 1471),
Hochaltars und weiterer Ausstattungsstücke des Chores wurde der Maler
er Schormann beauftragt. Hinzu kamen die beiden Cherubim, für die der

Bildhauer Paul Sperling neue hölzerne Flügel fertigte. Entlang der Chorpfe
entstanden zwei hölzerne Emporen, im Norden für die Michaelisschüler
im Süden für die Akademisten. Das Chorgitter wurde neu aufgestellt und
rüber ein frühbarockes **Kreuz [28]** mit Korpus des späten 15. Jh. in der Tr
tion eines Triumphkreuzes aufgehängt. Heute schwebt es in der Sichtac
des Chores zwischen den östlichen Turmpfeilern. Nach der Wiedereinv
hung der Goldenen Tafel am Michaelistag 1666 wurde der alte Trinitatis-A
1668 *hinweggehawen*, nachdem man den Marienaltar auf dem Chor ber
vier Jahre zuvor abgebrochen hatte. Von Veränderungen war auch die A
kapelle betroffen. Im Erdgeschoss befand sich eine **Mehrfamilien-Kap**
[D, E, F] und im Obergeschoss die 1478 gen. Abtskapelle mit drei Altä
Diese Funktionen entfielen, als von Post (nach 1655) die Öffnungen zur
che schließen ließ, um eine Registratur einzurichten. 1988–1991 hat man
einstige Abtskapelle zum Gemeinderaum umgebaut.

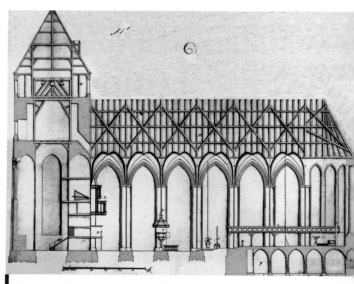

Längsschnitt mit Ausstattung, J. D. Neyse, 1749

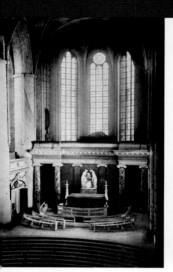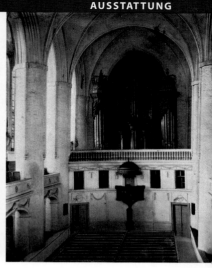

*rcheninnenraum nach dem klassizistischen Umbau von 1792–1794,
otografien vor 1864*

anz erheblichen Eingriffen war der Kircheninnenraum dann 1792–1794
gesetzt, als er unter dem Landschaftsdirektor Friedrich Ernst von Bülow zu
er **klassizistischen Predigtkirche** umgebaut wurde, um die Garnisons-
einde aufzunehmen. Nachdem der Baukondukteur Plesch 1792 verstor-
war, übertrug von Bülow die Planung dem 22-jährigen, in Göttingen aus-
ildeten W. Meißner (1770–1842), der später als Landbaumeister in Bücke-
g und Hofbaumeister in Eutin tätig war. Die Kirche wurde nun völlig
kernt und man verkaufte zur Finanzierung des Baus alles, was sich irgend-
zu Geld machen ließ. Nachdem die Kirche leergeräumt und ihrer gesam-
über Jahrhunderte gewachsenen Ausstattung und der damit verbunde-
Bedeutungsschichten rücksichtslos beraubt war, erhielt sie in den Seiten-
ffen gemauerte Emporen. Zum Hochchor wurde eine Freitreppe geführt
im Chorschluss ließ Meißner unterhalb der Fenster eine Zwischendecke
iehen und mit einer antikisierenden Kulissenwand abschließen. Vor ihr
b sich die denkmalhafte Gruppe *Glaube, Liebe, Hoffnung*, drei weibliche
ren, entworfen 1793 von F. W. E. Doell aus Gotha. Seitlich vor dem Altar in

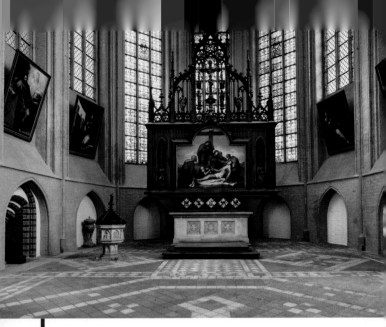

*Hochchor mit Evangelistenbildern (17. Jh.), neogotischem Hochaltar (186?
und Bodenfliesen, Taufsteinen von 1792 und 1872*

Wandnischen positioniert, komplettierten zwei ebenfalls aus poliertem G
stuck gefertigte urnenförmige **Taufsteine** [2] die Inszenierung. Auf der
Kirche geöffneten oberen Ebene wurde ein Ausstellungsraum des neu
schaffenen Museums der Ritterakademie eingerichtet, der Reste der ab
räumten Ausstattung zeigte. An den Wänden fanden auch die 1791 in Lau
burg angekauften **Leinwandbilder der vier Evangelisten** [4] ihren Ort. F
hängen die einst achteckigen Gemälde des 17. Jh. noch immer. Trotz aufw
diger Gestaltung wurde der bisher dominante Chor mit der Verlegung
alten Kanzelkorbes in die jetzt das Westjoch der Kirche abtrennende zwei
schossige Emporenwand in seiner Bedeutung völlig entwertet.

Unter Federführung der Klosterkammer wurden 1863–1868 die Eingr
der 1790er Jahre im Kirchenraum rückgängig gemacht. Die gemauer
klassizistischen Seitenemporen wurden durch applizierte Maßwerkfr

isiert und blieben bis 1968 bestehen. Vier erhaltene Schwibbögen zitie-
zwischen den Chorpfeilern die Funktion der verlorenen Chorschranken.
en verändertem Gestühl, Lesepult und steinernem **Taufbecken** [3] ist als
htigstes Element der **neogotischen Ausstattung** der **Hochaltar** [1] er-
en. Er ist das Ergebnis eines Entwurfsprozesses mit dem Ziel, Ersatz für die
orene Goldene Tafel zu schaffen. Besonders die Mitteltafel und das ge-
tige Gesprenge überlagern heute die Bezüge zu seinem Vorgänger. Denn
geführt wurde 1866 ein Altaraufsatz ohne bewegliche Flügel, der die 20
uetten der Golden Tafel schließlich auf zwei (Johannes d.T., Moses) redu-
te. Bei der Beweinung Christi handelt es sich um eine Kopie nach einem

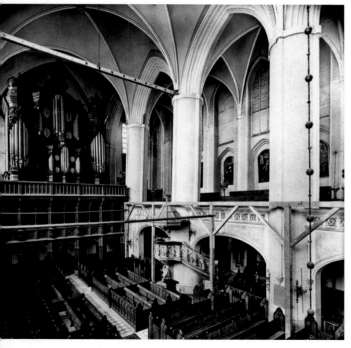

rcheninnenraum nach der Regotisierung von 1864/65, Messbild um 1915

23

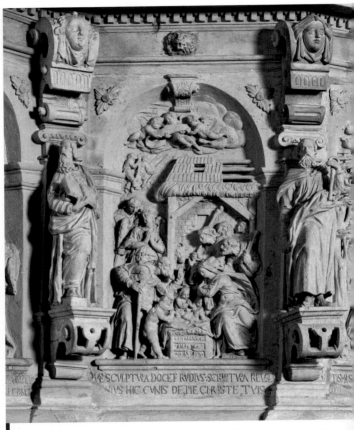

Kanzelkorb, Nischenrelief mit der Geburt Christi, David Schwenke 1602

Gemälde W. Rotermunds († 1859, Dresdener Gemäldegalerie). Stilistisch u
kompositorisch ist das Vorbild des Düsseldorfers Eduard Bendemann unv
kennbar, dessen Atelierschüler Rotermund war und der das Original n
dessen frühem Tod auch fertigstellte.

Kanzel, David Schwenke 1602 mit Ergänzungen v
Hans Eschmann 1668–1671, Schalldeckel 1

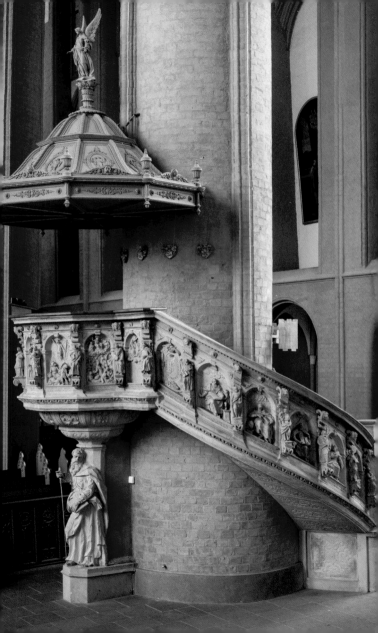

Das bedeutendste Kunstwerk der Kirche ist heute die ursprünglich von I
niel Frese farbig gefasste **Kanzel** [25]. Über einem einst freistehenden Pfe
und der Gewandfigur des Paulus als Kanzelträger erhebt sich der Kanzelkc
Seine Brüstung und die der halbgewundenen Treppe sind in Rundbog
nischen gegliedert, zwischen denen vollplastische Apostel und Prophe
aufgestellt sind. Der ursprünglich kleinere, achteckige Kanzelkorb zeigte
nächst nur Geburt, Taufe, Kreuzigung, Auferstehung und Jüngstes Gerich
hochwertigen Sandsteinreliefs, 1602 in manieristischen Formen geschaf
von David Schwenke († 1620) aus Pirna. 1668 wurde die Kanzel von ihrem
sprünglichen und heutigen Standort um einen Pfeiler nach Westen verle
Daraus leiten sich Pfeilersockel und ergänzte Treppenstufen, v. a. aber die s
lichen Erweiterungen des Kanzelkorbes ab. Sie sind von erkennbar geringe
Qualität und stammen von dem Hamburger Bildhauer Hans Eschmann,
auch die Knorpelwerkkartuschen des Kanzelaufgangs fertigte. Die obere
Devise und Monogramm verweist auf den Landhofmeister von Post, in d
sen Amtszeit der Kanzelumbau erfolgte. 1865 wurde die Kanzel an ihr
Standort von 1668 rekonstruiert, woran Monogramm und Devise des letz
hannov. Königs Georg V. am Kanzelaufgang erinnern. Der bestehende Sch
deckel von 1872 orientiert sich an den Formen des Vorgängers von 1671. S
der letzten Restaurierung (1984) sind Wappen von Konventualen, die ei
am Kanzelkorb befestigt waren, am Kanzelpfeiler angebracht.

Wie heute so hat die Kirche bereits im Spätmittelalter mehrere Orgeln
sessen. 1470 wird erstmals die **große Orgel** [27] erwähnt. Als Schwalb
nestorgel im nördlichen Seitenschiff zwischen 1537 und 1580 mehrfach u
gebaut, erhielten ihre vier Flügel 1551/52 durch Hans Kiltenhoff eine ne
Bemalung, von denen einer die Verkündigung an Maria zeigte. Ende €
17. Jh. wurde ein Neubau notwendig, den Matthias Dropa 1705–1707 a
führte. Das aus akustischen Gründen nun zwischen die beiden östlich
Turmpfeiler verlegte Werk erhielt einen von T. Götterling ausgeführten Ha
burger Prospekt. Nach vier Umbauten orientierte sich die letzte Sanieru
1999 an der Konzeption von 1931, so dass heute mit drei Manualen, Pe
und 51 Registern sowohl barocke als auch romantische Orgelliteratur
spielt werden kann. Von der neogotischen Orgelempore von 1865 sind n
ihrem Abbruch im Jahre 1943 nur die fünf hölzernen Propheten des Figur
programms erhalten, die heute in der Abtskapelle aufgestellt sind.

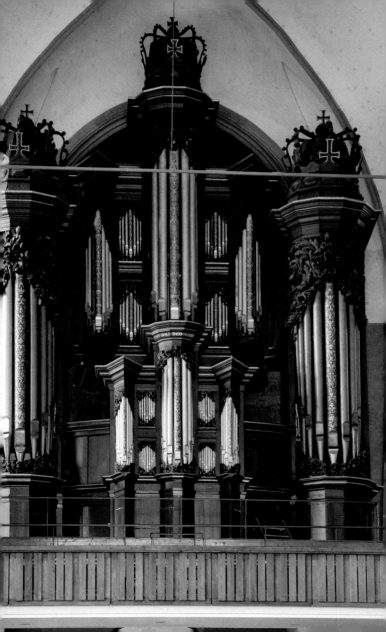

Die wenigen **Grabsteine und Reste von Epitaphien**, die den Veränder
gen von 1792 nicht zum Opfer fielen, sind fern ihrer ursprünglichen Sta
orte an den Außenwänden der Seitenschiffe aufgestellt. Ganz im Westen
Südseitenschiffs befindet sich das bedeutendste Epitaph der Kirche. Es z
Herbord v. Holle († 1555), den ersten evangelischen Abt des Klosters in
betender Haltung vor einem Kruzifix [**12**]. Gekleidet als Gelehrter seiner
hat der lebensnah porträtierte Abt dort seine Mitra zu Füßen des Kreuzes
gestellt. Auf der Kniebank erscheinen Todestag und Regierungszeit und
ihm sein Abtswappen. Der durch eine zentralperspektivische Balkende
abgeschlossene Innenraum wird unten durch ein Schriftfeld begrenzt,
den Abt u. a. als Garanten der *wahren Religion* feiert. Zwischen vier Ahn
wappen sind an seitlichen Pilastern jeweils drei Bildnismedaillons nordde
scher Reformatoren aufgehängt. Der Aufsatz mit dem Relief des Auferst
denen war mit einer Ädikula-Rahmung versehen, in deren Tympanon Jo
mit dem Walfisch erschien. Eine heute ebenfalls fehlende feinornamentie
hölzerne Leisteneinfassung verband die beiden Teile mit dem Backst
sockel. Auch von der einstigen Farbfassung sind nur geringe Reste erhalt
In selbstbewusster Demut – kniend, aber gleichzeitig auf Augenhöhe mit
nen Zeitgenossen Urbanus Rhegius und Luther, im Dialog mit Christus un
der Gewissheit der Auferstehung – erhebt dieses ausdrücklich protest
tische Denkmal Herbord v. Holle zu einem Reformator von Rang. Auftrag
ber war gewiss Eberhard v. Holle, Neffe und Nachfolger Herbords.

An der Westwand des Südseitenschiffs sind die Reste eines Epitaphs für
Reiteroberst **Thomas Erskine** († 1693) neu montiert [**13**]. Ganz im Oste
den Sockelnischen des Südseitenschiffs findet sich die Grabplatte des Pr
Johann Wilken v. Weyhe († 1617) [**11**]. Es folgen der Grabstein des Klos
kellners **Johann v. Harling** († 1604) [**10**] und ein einst ebenfalls farbig gef
ter **Inschriftstein** [**9**], der an die Wiedereinweihung der Kirche Weihnach
1751 und die vorangegangenen Baumaßnahmen erinnert. Gegenüber
Nordseitenschiff sind kleinere Steinreliefs eingemauert, von denen sich
der ihre Herkunft noch die ausführenden Bildhauer ermitteln lassen. So s
die Porträtdarstellungen von **Luther und Melanchthon** [**19**] kompositor
und inhaltlich durch das auf beide Sandsteintafeln verteilte Zitat (1. Ko
therbrief 15, 55) zwar aufeinander bezogen, waren aber bereits 1796 einz
in die Nordwand der Kirche eingemauert. Bei einem Relief des **Erzeng**

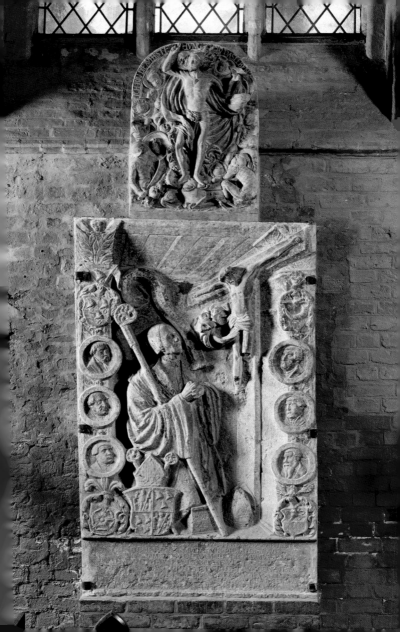

Michael [22], bezeichnet mit dem Wappen derer von Harling, der Jahreszah
1595 und den Buchstaben G.M. H. V. E., sowie einer **Kreuzigung** [24] in Renais
sanceformen mit metallenem Korpus ist nicht auszuschließen, dass es sich un
Aufsätze von Epitaphien handelte. Sicher ist, dass das Relief mit einer qualität
vollen **Kreuzabnahme** [23] unter dem segnenden Gottvater nicht zu de
verlorenen Epitaph für Eberhard von Holle gehörte. Das **Medaillon mit de
Rosenkranzmadonna** [21] erscheint als identischer Abdruck auf der Franzis
kusschelle (1516) der Lüneburger Minoritenkirche (heute in St. Nicolai).

An der Ostwand des Südseitenschiffs ist seit 1666 oberhalb ihrer Gruft di
sog. **Abtswappentafel** [7] angebracht. Entstanden nach 1567 zeigt sie aus
gehend vom Bild des Klostergründers Hermann Billung mit niederdeutsche
Erläuterungen die allerdings erst für die Zeit nach der Mitte des 14. Jh. zuve
lässigen Wappen und Regierungszeiten der ersten 35 Äbte. Deren Repräsen
tationsbedürfnis zeigt sich auch in der ebenfalls von Eberhard von Holle be
gründeten Tradition der **Porträts lutherischer Äbte** [15–18]. Zunächst i
Spitzbogennischen der Kapitelstube und später im Hochchor aufgehäng
wurden vier der sieben bekannten Bildnisse 1912 an der Kirchennordwan
in die zugesetzten Öffnungen zur Abtskapelle gehängt: Es sind Eberhar
v. Holle († 1586), Johann H. v. Hasselhorst († 1642), Statius Fr. v. Post († 167
und Joachim Fr. v. Lüneburg († 1764).

Von den zahlreichen nachreformatorischen Gestühlen und Lektore
haben sich allein drei Renaissance-Karyatiden des 1591–1592 im Südseite
schiff erbauten Neuen Lektors erhalten (Museum Lüneburg). Das gesam
Schnitzwerk lieferte Hans Gerstenkorn, das malerische Programm der Brü
tungsfelder, das mit Aposteln und Propheten die *41 Artikelen unßerß g
lovenß* verkörperte, 1592 und 1595 Daniel Frese.

Von der spätmittelalterlichen Farbverglasung kennt man nur eine i
Chorscheitelfenster bis 1792 eingesetzte Spolie des späten 11. Jh. und zw
weitere Rundscheiben mit dem Wappenbild des Herzogtums Lünebu
(1330), die in das Ostfenster des Nordseitenschiffs der neuen Kirche eing
setzt waren (Nds. Landesmuseum Hannover). Eine nahezu vollständige Ne
verglasung in Blankscheiben mit den Wappen der Stifter erhielt die Kirc
1654–1667. Den Höhepunkt bildete der Chorschluss, wo sieben fürstlic
Wappen eingesetzt wurden. Heute findet man in der 1999 restauriert
Farbverglasung des Chorschlusses zwei seitliche Fenster mit Ornamentstr

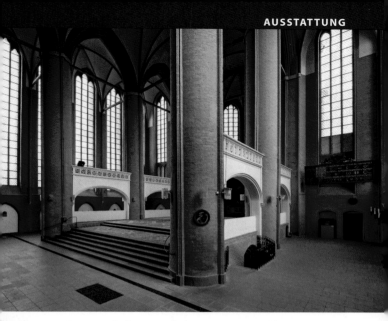

...ber Treppenanlage angehobener Hochchor mit Resten der klassizistischen ...mporenanlage, re. Zugang zur Krypta, im Hintergrund die Abtswappentafel

von 1868, die ursprünglich ein Mittelfenster mit dem hl. Michael flankier-
...Von der Neukonzeption konnte 1918 nur das Mittelfenster mit Christus
...Weltenrichter ausgeführt werden (Henning & Andres / Hannover, Stifter
...helm II.), so dass sich heute zwei unvollständige Fensterprogramme über-
...rn.

...as **Geläut** der Michaeliskirche umfasste bis 1791 zwölf Glocken, von
...en zwei bereits im romanischen Vorgängerbau zu hören waren. Diese
...den Glocken, eine als Burgglocke bezeichnete bienenkorbförmige Glocke
...1200) und die zweite (um 1230) sind noch vorhanden und zählen zu den
...sten Glocken Niedersachsens. 1325 kam die Glocke des Lüneburger
...sters Ulricus hinzu und 1491/92 wurde das Geläut durch vier Glocken des
...derländers Gerhard van Wou (1450–1527) zu einem weit gerühmten Glo-
...nspiel erweitert. 1791 wurden die Glocke des Meisters Ulricus, die größte
...cke des Gerhard van Wou (1491), die Sekunde von 1427 und die zwei klei-

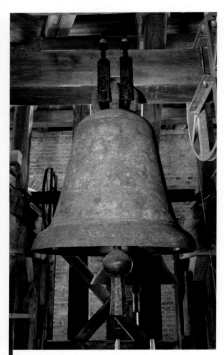

Bienenkorbförmige Glocke aus dem romanischen Vorgängerbau, um 1220

nen Schellen (eine von 14 an Lewin Abraham aus S wedel verkauft, der auch Taufkessel und den gro Siebenarmigen Leuchter warb. Die Quinte des C ckenspiels von Gerhard Wou (1492) ging an Abrah Gans aus Celle. Nach dies Verlust wurden auf Initiat des Lüneburger Glockenk ners Hermann Wrede z schen 1926 und 1939 se neue Glocken gegossen, das bis heute gepflegte C ckenspiel zu rekonstruie Zwei weitere Glocken ko plettierten 1975 das be hende Geläut. Eine Turm mit Schlagglocken erh die Kirche erst 1773. Die s gelegte **Räder-Uhr** [**30**] St. Michaelisturms (Beyes/ desheim, 1910) steht heut der Turmhalle.

Die Choranlage aus Ho chor und begleitenden pellen erhebt sich über einer dreiteiligen **Kompositkrypta**, deren Mittelb eine dreischiffige Halle von bemerkenswerten Abmessungen umfasst. S nen besonderen Reiz gewinnt der stimmungsvolle Raum durch die schir artigen Kreuzrippengewölbe, die auf schlanken Pfeiler ruhen, die aus we selnd glasierten und unglasierten Formsteinen aufgebaut sind. Die **Schlu steine** [**36**] zeigen marianische und christologischen Symbole so heilsgeschichtliche Darstellungen. Die ursprünglich einzige Erschließu durch zwei in die Chorseitenschiffe mündende Treppen ermöglichte es

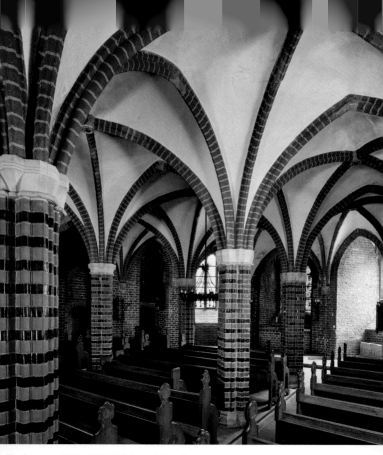

...allenkrypta, 1376–1379, Blick nach Nordosten

...Reformation, die große Krypta in Prozessionen zu durchqueren. Bei ...em unkenntlichen **Bodengrab** [35] vor dem Marienaltar handelte es sich ...mutlich um die Wiederbestattung der beiden 1011 verstorben herzog- ...en Brüder Bernhard I. und Luitger, die auf dem Kalkberg als einzige Fürs- ...an gleicher Stelle beigesetzt worden waren. Zumindest Bernhard, als ...eitem Gründer des Klosters, hätte diese exponierte Stiftergrabstelle zuge-

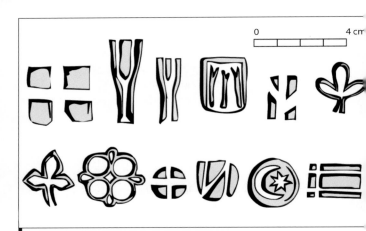

Ziegeleimarken des 14. und 15. Jh., Fundsituation St. Michaelis

standen. Insofern ist zu fragen, ob es sich bei dem großen **gotische Gr
stein** [**34**], der bisher dem Prior Burghard v. d. Berge († 1415) zugeschrie
wurde, nicht tatsächlich um den Stein handelt, der noch 1895 das Bodeng
bedeckte. Mit kaum noch lesbarer Inschrift steht er heute in einer Nische
Nordwand, wo 1799 noch ein *hölzernes Colossalisches Bild Christi, Mariae*
Johannis abgestellt war, bei dem es sich wohl um eine alte Triumphkre
gruppe gehandelt hat. In der südlichen Chorschlussnische ist ein wappen
schmücktes Bruchstück der **Portalbekrönung** und das einziges Überble
sel des großen 1580–1583 errichteten Kloster-Kornhauses aufgestellt.
Nordkrypta, der ersten Abtskapelle (1384), und der darüber errichte
neue Kapelle (1412) pflegte die Familie von Barvelde über Jahrzehnte er
Verbindungen, so dass sie den Charakter von Familienkapellen erhielten.
größere **Südkrypta** (*Crypta S. Dorothea*) und die darüber liegende ehe
Gervekammer (Sakristei) sind erst nachträglich während der 1. Hälfte
15. Jh. ergänzt worden. Während die geräumige Hallenkrypta als Zitat
Vorgängerbauten auf dem Kalkberg aufzufassen ist, greifen die zweigesch
sigen Choranbauten die 1372–1382 ergänzten Nebenchöre der Lünebu

hidiakonatskirche St. Johannis auf und lösen so das Problem der sonst
enden Sakristeien. Nachdem mit der Reformation der Gottesdienst in der
pta eingestellt worden war, wurde sie als Abstellkammer genutzt und ver-
so dass 1894–1898 nach Plänen des Bremer Dombaumeisters Salzmann
e grundlegende Instandsetzung nötig wurde. Während die Gewölbe er-
ten werden konnten, mussten die Pfeiler vollständig ausgetauscht wer-
. Zum neogotischen Raumeindruck tragen das 1897 im Chorschluss ein-
etzte **Auferstehungsfenster** (A. Linnemann, 1839–1902) [**5**] und die ge-
über aufgestellte **Orgel** [**32**] von Furtwängler und Hammer/Hannover

urück in der Oberkirche entdeckt man in der ehem. **Sakristei** nicht nur
zweites Auferstehungsfenster (Henning & Andres/Hannover, 1904)
. Auf den Formsteinen der Fensterlaibungen und Nischen bemerkt man
h zahlreiche der sonst nur schwer auffindbaren **Ziegeleistempel**, die in
eburg und der benachbarten Altmark im Spätmittelalter als Qualitätszei-
n verwendet wurden.

Glossar

kula hier Rahmung aus seitlichen
ilastern unter einem Dreiecksgiebel

nkscheiben farblose Glasscheiben

0-Chorschluss Wandabschluss des
hores, hier mit fünf Seiten eines
ehnecks

yatiden Stützen in Form weiblicher
iguren

bogen unten konvex, oben konkav
eschwungener Spitzbogen

rpelwerk-Kartusche Rahmen aus
norpelartigem Ornament

npositkrypta hier Krypta aus einer
aupt- und zwei Nebenkrypten

ster Wandpfeiler mit Basis und
apitel

Pontifikalien einem Bischof vor -
behaltene Amtsabzeichen (Ring,
Brustkreuz, Stab, Mitra, Pileolus)

Sargwände hier nicht sichtbare
Wände im Dachraum oberhalb der
Arkaden

Staffelhalle Halle mit erhöhtem
Mittelschiff

Schwibbogen horizontal gespannter
Bogen

Tumba kastenförmiges Grabdenkmal,
bedeckt von Grabplatten

Vierpass gotische Maßwerkfigur aus
vier im Kreis angeordneten Kreis -
ausschnitten

Die evang.-luth. Kirchengemeinde St. Michaelis

Mit dem Bau der St. Michaeliskirche innerhalb der Stadtmauern Lünebu Ende des 14. Jhs. beginnt die Geschichte von St. Michaelis als Gemein kirche. St. Michaelis war bis dahin Klosterkirche, die zur Burg auf dem K berg gehörte. Nach der Zerstörung der Burg wird die Pfarrkirche St. Cyria in St. Michaelis eingegliedert und St. Michaelis wurde auch Gemeindekirc

Heute ist die evangelisch-lutherische Kirchengemeinde St. Michaelis nach Gemeindegliedern größte Gemeinde im Kirchenkreis. Mehr als 7 Menschen gehören zur Kirchengemeinde. Sie erstreckt sich im Westen Lüneburger Stadtgebietes von Wienebüttel im Norden bis nach Rettmer Süden. Unterschiedlich geprägte Wohngebiete und das ehemalige D Oedeme sowie mehrere Neubaugebiete an den Stadtgrenzen machen Vielfalt der Kirchengemeinde in der Fläche aus.

Die Kirche liegt in der westlichen Altstadt, einem historischen Wohnvie in unmittelbarer Nähe zur Lüneburger Innenstadt, und gehört zu den historischen Lüneburger Innenstadtkirchen. St. Michaelis hat aktiv Anteil kirchlichen und kulturellen Leben der Hansestadt. Sie wird von Besuch der Stadt mit Interesse wahrgenommen. Die Kirche ist verlässlich geöffn Besucher werden durch Ehrenamtliche begrüßt. Auf Nachfrage wer Kirchenführungen angeboten.

Kirche und Kirchengemeinde St. Michaelis verstehen sich als Orte geleb Glaubens. Wir feiern jeden Sonntag und an den Feiertagen vielfältige, leb dige Gottesdienste, an denen regelmäßig die Kirchenchöre beteiligt s Kirchenmusik ist ein Schwerpunkt im Leben der Kirchengemeinde. Orgeln, mehrere Chöre und eine große Kantorei sind das Herz des kirch musikalischen Lebens. Sie erklingen in Gottesdiensten und Konzerten.

Für alle Altersgruppen in der Kirchengemeinde finden sich Angebote den Gemeindehäusern in der Nähe der Kirche und im Ortsteil Oedeme t fen sich Gruppen von den ganz Kleinen, über die Kinder, die Konfirmand und Jugendlichen, die Elterngeneration bis hin zu den Senioren. Darü hinaus liegt der Kirchengemeinde ein diakonisches Engagement besond am Herzen. Unsere Kindertagesstätte ist Teil eines Familienzentrums, das sammen mit der Diakonie in Lüneburg getragen wird. Mit den diakonisch Einrichtungen auf dem Gemeindegebiet gibt es eine gute Zusammenarb

Blick von der Orgelempore auf den Hoch und die nördliche Umfassungsw

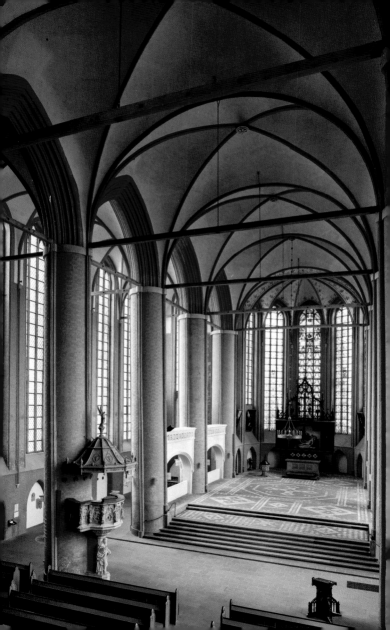

W. v. Hodenberg, Lüneburger Urkundenbuch, 7. Abt., Archiv des Klos‍
St. Michaelis, Celle 1861, Hannover 1860, 1870

A. v. Weyhe-Eimke, Die Äbte des Klosters St. Michaelis zu Lüneburg, C‍
1862.

H. Plath, Das St. Michaeliskloster von 1376 in Lüneburg, Lüneburg 1980.

E. Michael, Die Inschriften des Lüneburger St. Michaelisklosters und des K‍
ters Lüne, Wiesbaden 1984.

M. Wolfson, Niedersächsisches Landesmuseum Hannover, Landesgalerie.‍
deutschen und niederländischen Gemälde bis 1550, Hannover 1992.

Luckhardt/Niehoff, Heinrich der Löwe und seine Zeit, Bd.1–3, München 1‍

Eine Heiligenfigur der Goldenen Tafel aus St. Michaelis zu Lüneburg, Kat‍
Niedersächsisches Landesmuseum Hannover 2007.

H. Rümelin, Lüneburg, Wismar und die Altmark im Spätmittelalter, in: J. Fa‍
al., Die Altmark von 1300 bis 1600, Berlin 2011, S. 312–337.

U. Reinhardt, Lüneburg – Benediktiner, später ev. Männerkloster St. Micha‍
in: J. Dolle, Niedersächsisches Klosterbuch, Bd. 2, Bielefeld 2012, S. 947–96‍

Autoren: Hansjörg Rümelin, Hannover – Seite 36: Olaf Ideker-Harr, Lüneb‍
Lektorat: Christian Pietsch, Klosterkammer Hannover, und Edgar Endl,
Deutscher Kunstverlag
Aufnahmen: S. 1, 3, 4, 16, 22, 24, 25, 27, 29, 31, 32, 33, 37: © Bildarchiv Foto‍
Marburg/Thomas Scheidt. – S. 7: Museum Lüneburg. – S. 13, 34: Hansjörg‍
Rümelin, Hannover. – S. 14, 17, 40: Niedersächsisches Landesmuseum
Hannover. – S. 18: Gottfried Wilhelm Leibniz Bibliothek Hannover. –
S. 19: Museum Lüneburg, Foto: Hansjörg Rümelin. – S. 20, 21: Klosterkamm‍
Hannover. – S. 23: Brandenburgisches Landesamt für Denkmalpflege
Grundriss: Hansjörg Rümelin, Hannover

Druck: F&W Mediencenter, Kienberg

Titelbild: *Schaufassade der Choranlage mit Chorpolygon und Kompositkryp‍*
Rückseite: *Goldene Tafel aus St. Michaelis, Innenseite des linken Innenflügels‍*
um 1420, Niedersächsisches Landesmuseum Hannover

ngelisch-lutherische Kirchengemeinde St. Michaelis
dem Michaeliskloster 2b
35 Lüneburg
04131 / 28733-10
ail: buero@sankt-michaelis.de

r über die Kirchengemeinde, die Gottesdienstzeiten und die
ungszeiten der Kirche erfahren Sie unter **www.sankt-michaelis.de**

henführungen
Gruppen bieten wir nach Anmeldung Führungen durch die St. Michaelis-
e an. Bei einem durch unsere ehrenamtlichen Mitarbeitenden geführ-
Rundgang lernen Sie Geschichte und Schätze der St. Michaeliskirche
en. Gerne können wir nach Absprache auch spezielle thematische Füh-
en (z.B. St. Michaelis als Klosterkirche, Kirchenmusik und Kirchenbau,
Wandel des Kirchenraums in der Zeit, St. Michaelis und Reformation) ver-
den.

nteresse wenden Sie sich bitte an das Kirchenbüro
ail: buero@sankt-michaelis.de

seiner Übertragung auf den Allgemeinen Hannoverschen Kloster-
ls wird das Vermögen des 1850 aufgelösten Lüneburger Benedik-
rklosters St. Michaelis von der Klosterkammer Hannover verwaltet.

KLOSTERKAMMER HANNOVER

Niedersächsische Landesbehörde und Stiftungsorgan

Eichstraße 4
30161 Hannover

Postfach 3325
30033 Hannover

Telefon: 0511/3 48 26 - 0
Telefax: 0511/3 48 26 - 299
www.klosterkammer.de
E-Mail: info@klosterkammer.de

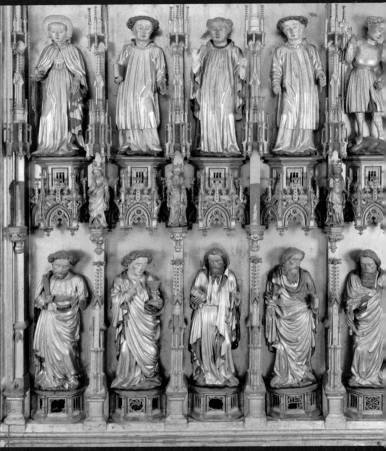

DKV-KUNSTFÜHRER NR. 680
(= KLOSTERKAMMER HANNOVER, Heft 14)
Erste Auflage 2015 · ISBN 978-3-422-02403-8
© Deutscher Kunstverlag GmbH Berlin München
Paul-Lincke-Ufer 34 · 10999 Berlin
www.deutscherkunstverlag.de